中国现当代名家画范

顾青蛟写意文人高士

海峡出版发行集团
THE STRAITS PUBLISHING & DISTRIBUTING GROUP
福建美术出版社

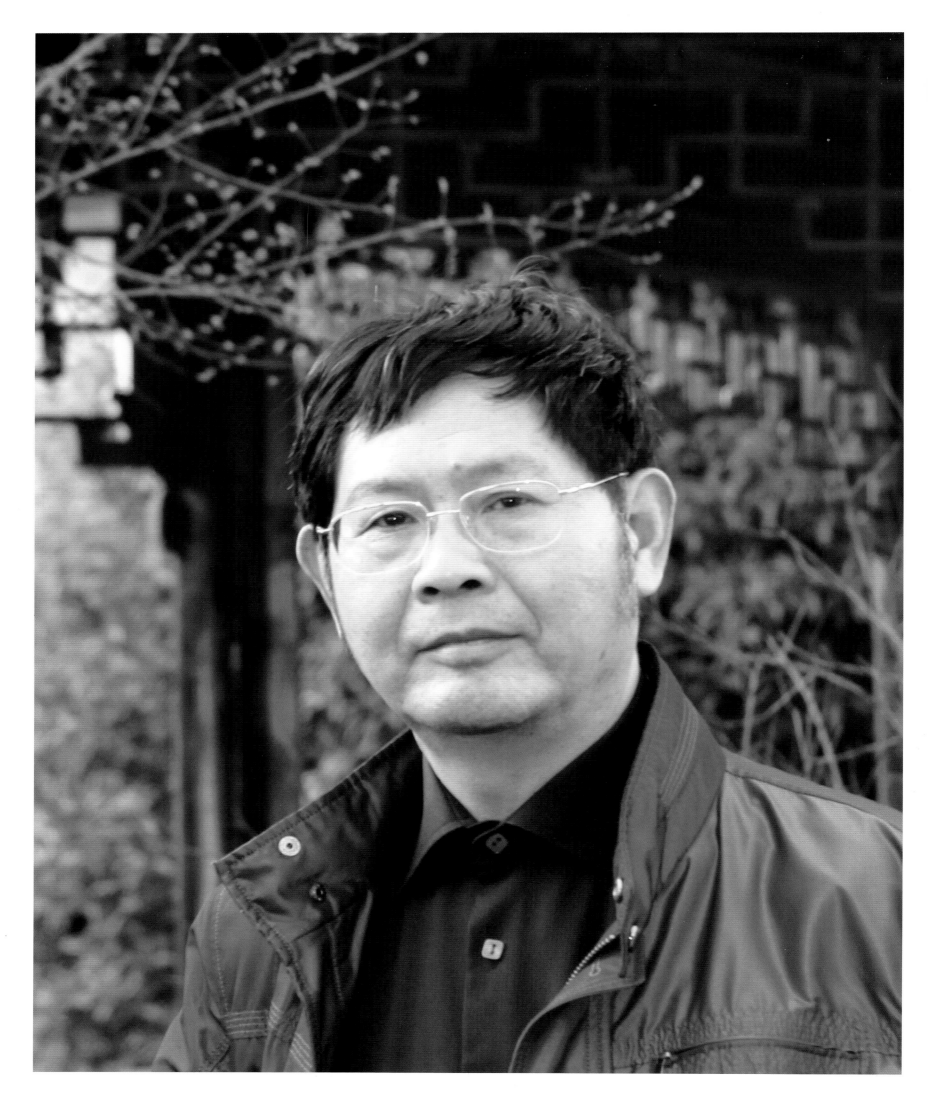

　　顾青蛟　1948 年生　国家一级美术师，中国美术家协会会员。江苏省花鸟画研究会副会长，江苏省中国画学会理事，无锡花鸟画研究会会长，无锡市美术家协会艺术顾问，无锡市书画院专职画师。作品《丝绸之路》获丝绸之路美术作品大展金奖。作品《动物通景》《江南桑帛情》《和以天倪》分别参加第七、第八和第十一届全国美展。作品《吴地茶韵》参加全国中国画人物画展。作品《汉武帝钦定十八般武艺图》《账前鞠逐强兵图》和《大唐剑器双绝图》分别参加第二、第四、第七届全国体育美展，其作品《十三武僧》获第六届全国体育美展优秀奖。《水乡风情》获第六届全国年画展铜奖。作品《弄影》《和而不同之》《如松之盛》分别参加 2007 年、2009 年 2011 年中国百家金陵画展。作品《松疏雀幽》获中国美术家协会会员精品展优秀奖。自 1986 年起出版各类美术专著近四十种。主要有《水墨写意动物画技法》《顾青蛟画十二生肖图》《当代中国画名家画虎·顾青蛟》《顾青蛟仕女画技法解读》《中国近现代名家精品丛书——顾青蛟国画作品精选》《中国近现代名家精品丛书——顾青蛟画虎作品精选》等专著。

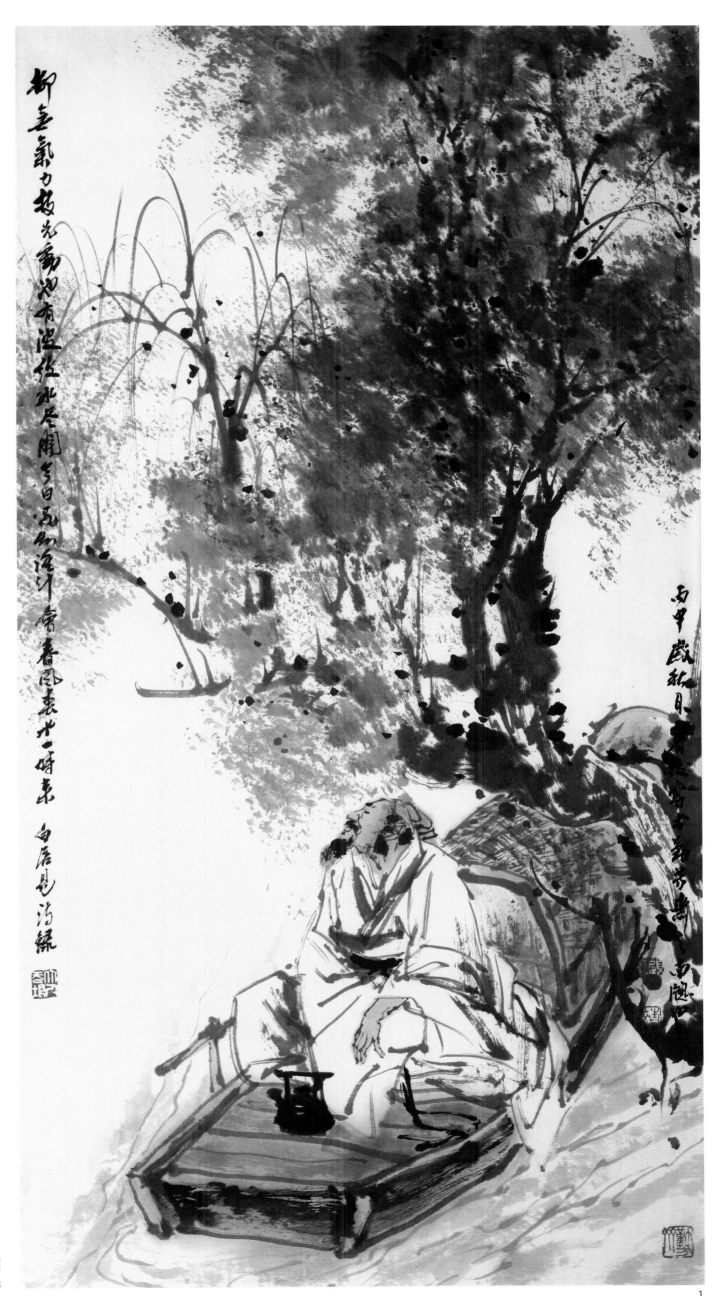

白居易诗意图
89cm × 45cm

1

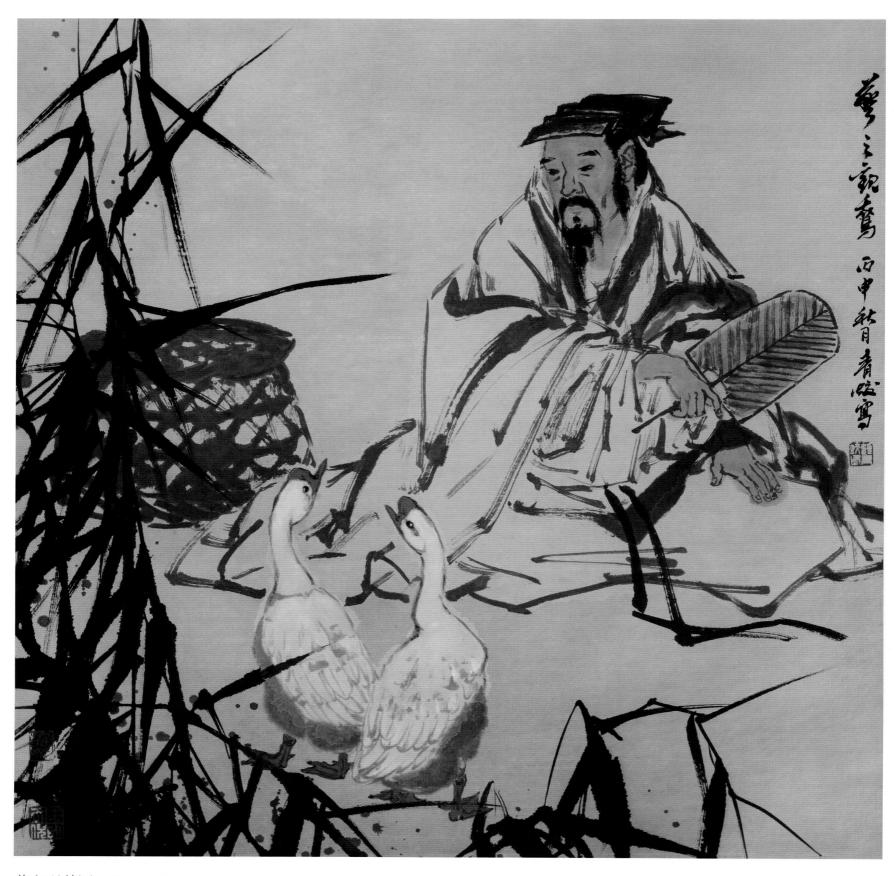

羲之观鹅图　68cm×68cm

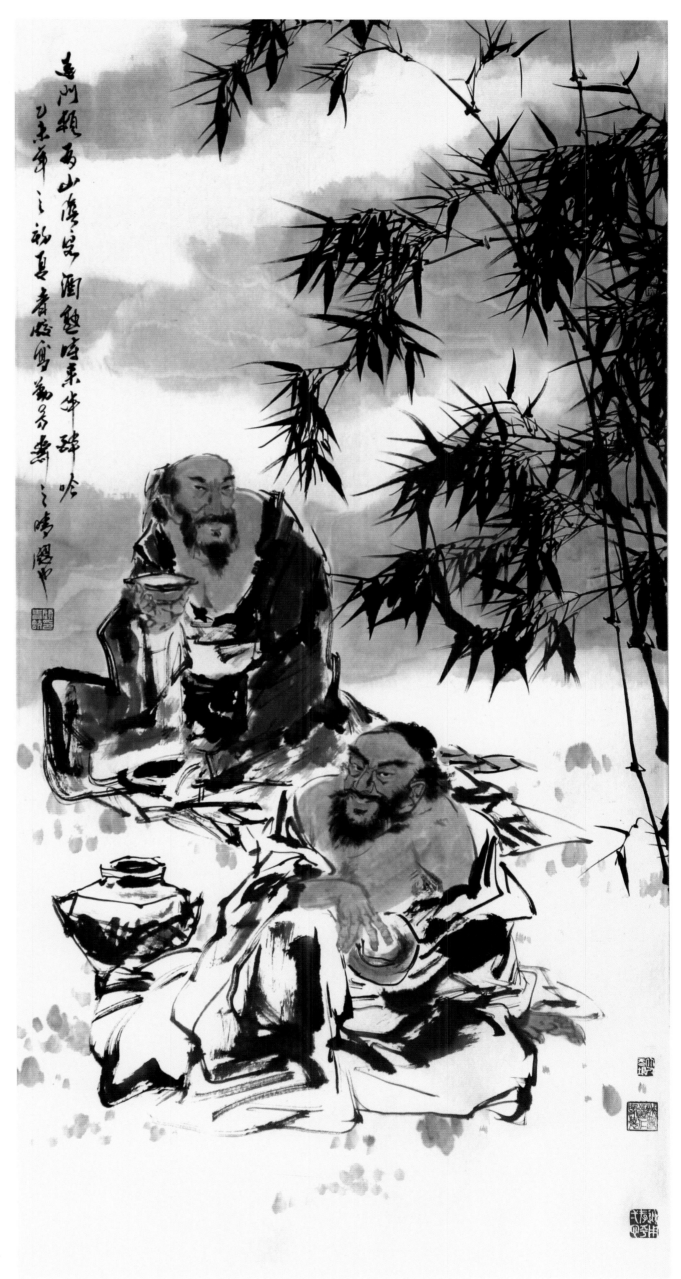

酒熟时来伴醉吟
68cm × 136cm

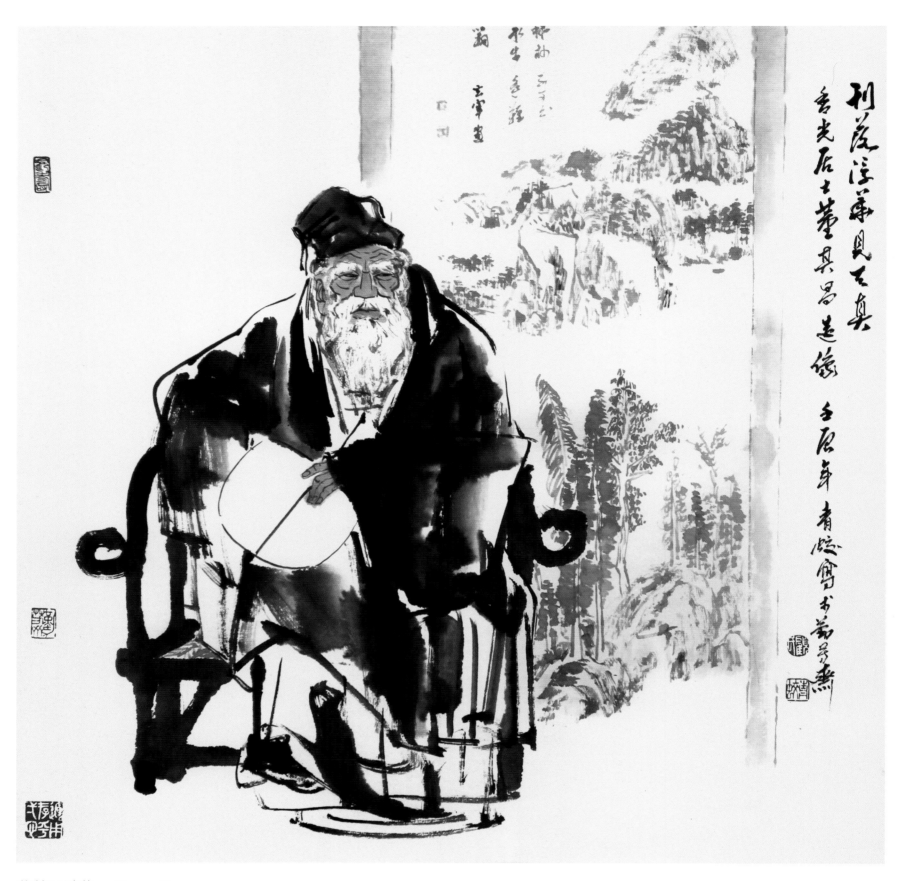

董其昌造像　68cm×68cm

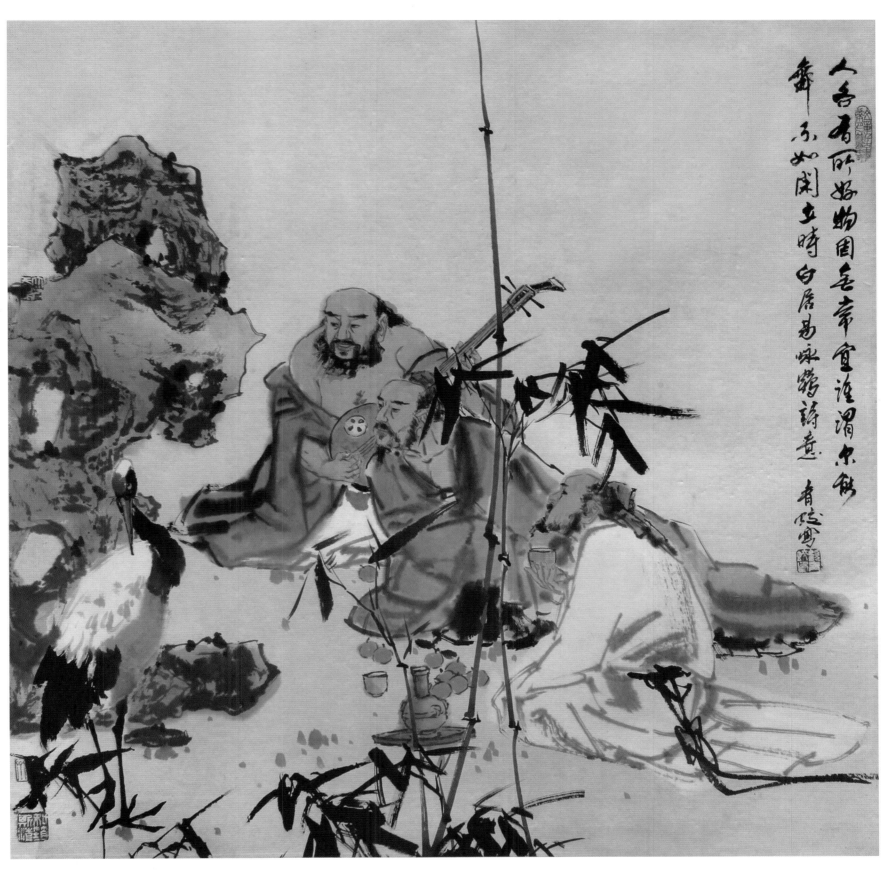

人各有所好，物固无常宜，谁谓尔能舞，不如闲立时　白居易咏鹤诗意　肖焕（印）

白居易咏鹤诗意图　68cm×68cm

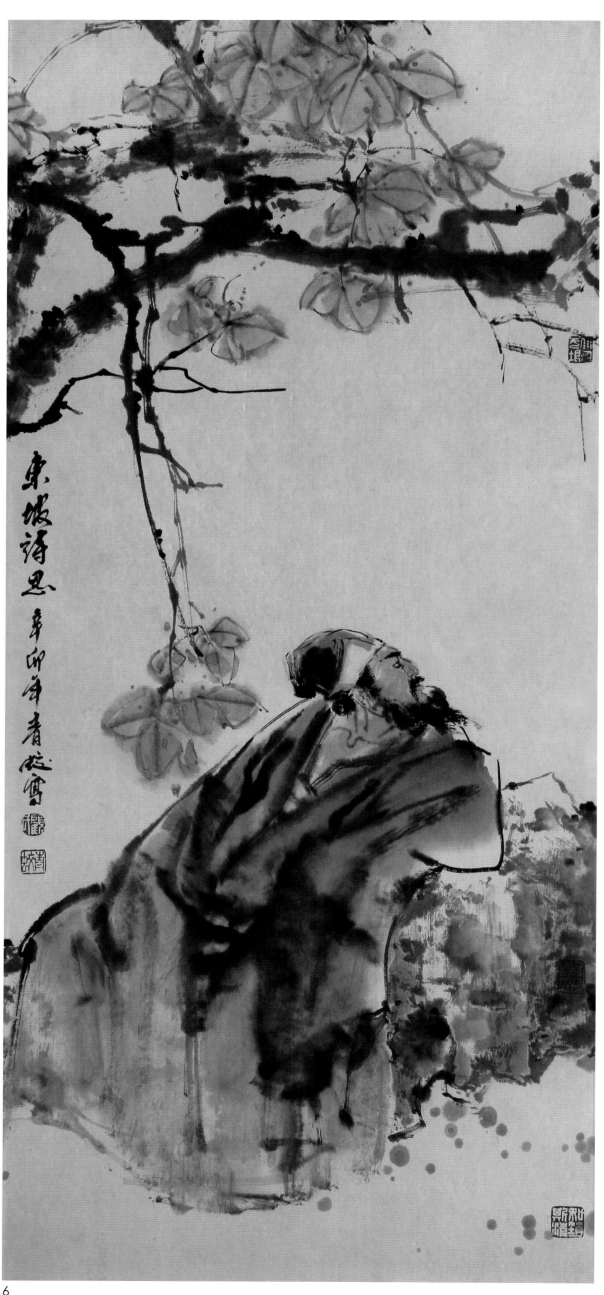

东坡诗思 　98cm×45cm

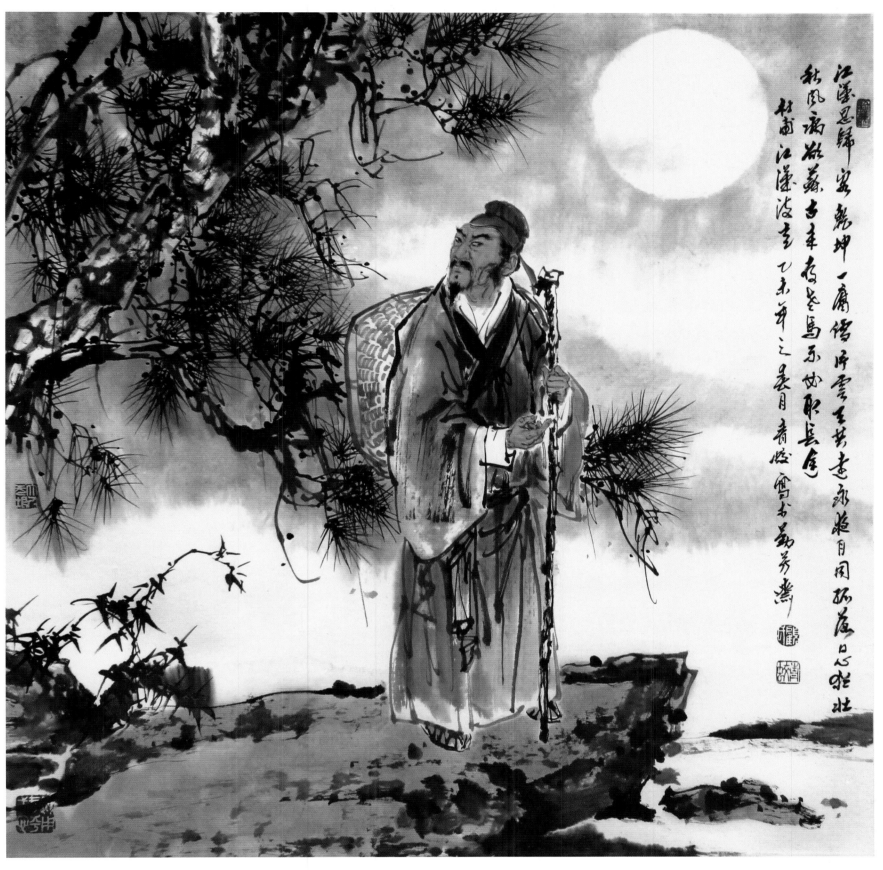

江汉思归客 乾坤一腐儒 片云天共远 永夜月同孤 落日心犹壮 秋风病欲苏 古来存老马 不必取长途 杜甫江汉诗意 乙未年之暮月青照雪书勤芳斋

杜甫江汉诗意　68cm×68cm

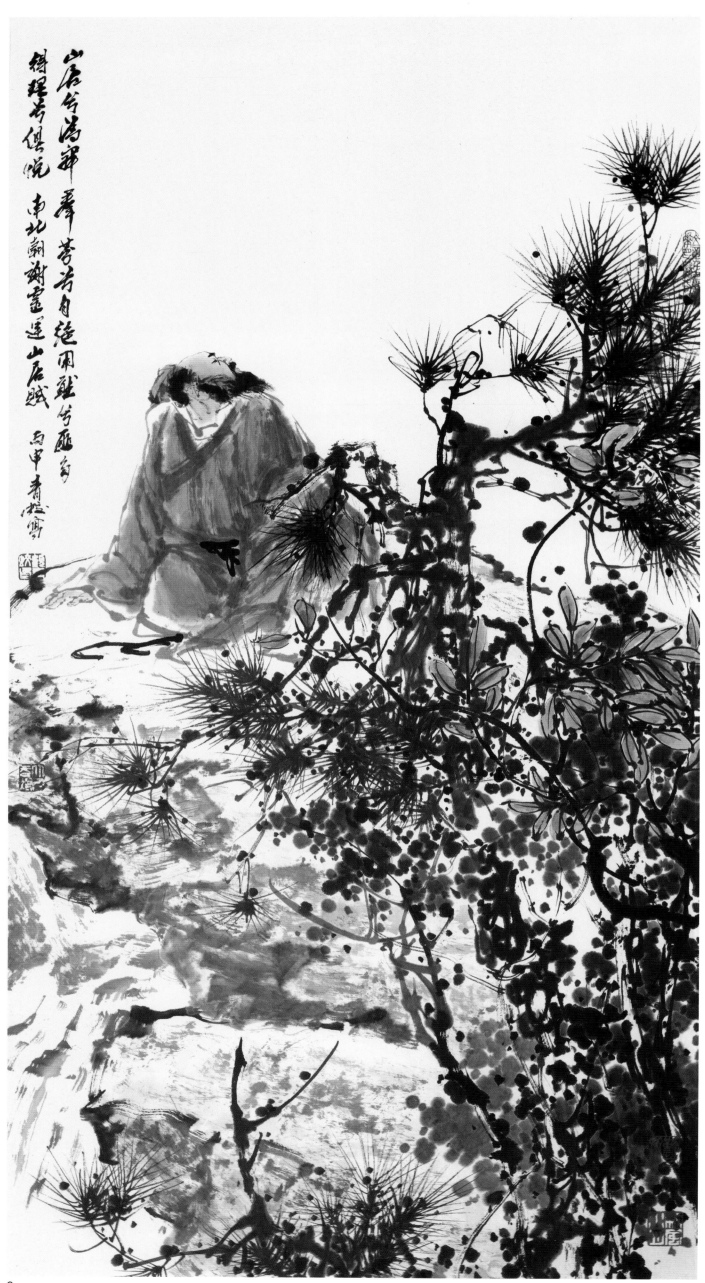

山居兮掩霏芳者月绝雨霁兮匦当寒堰者俱悦，东北剖谢灵运山居赋 丙申青松写

谢灵运山居赋图
98cm × 45cm

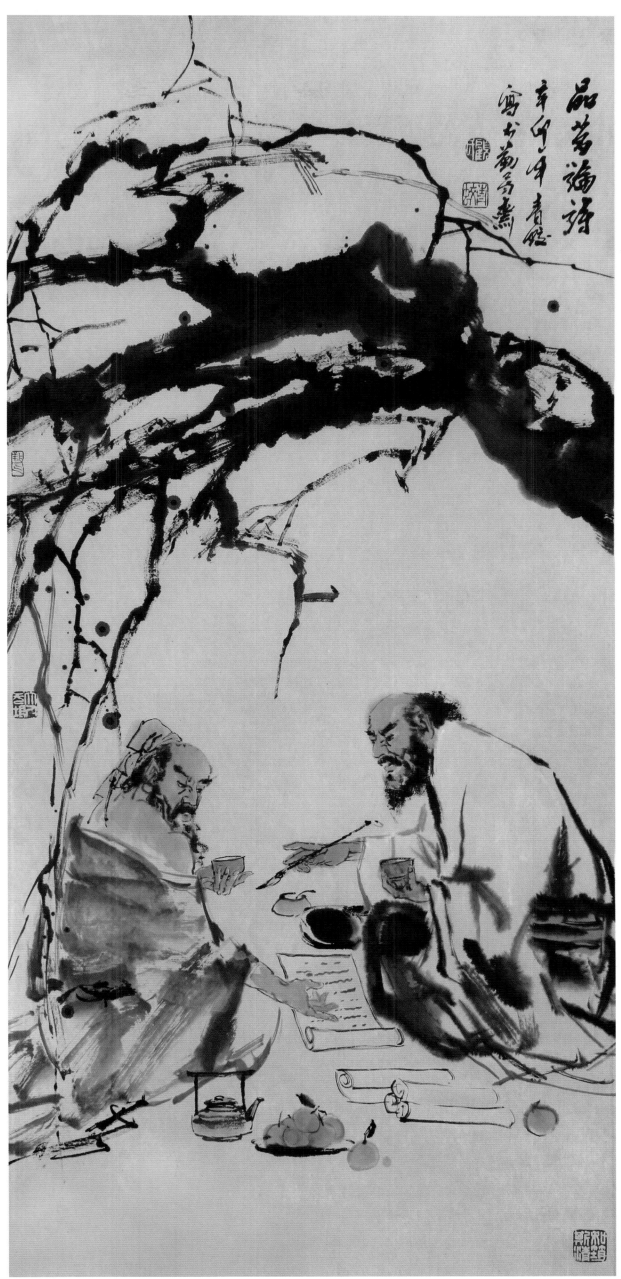

品茗论诗　98cm×45cm

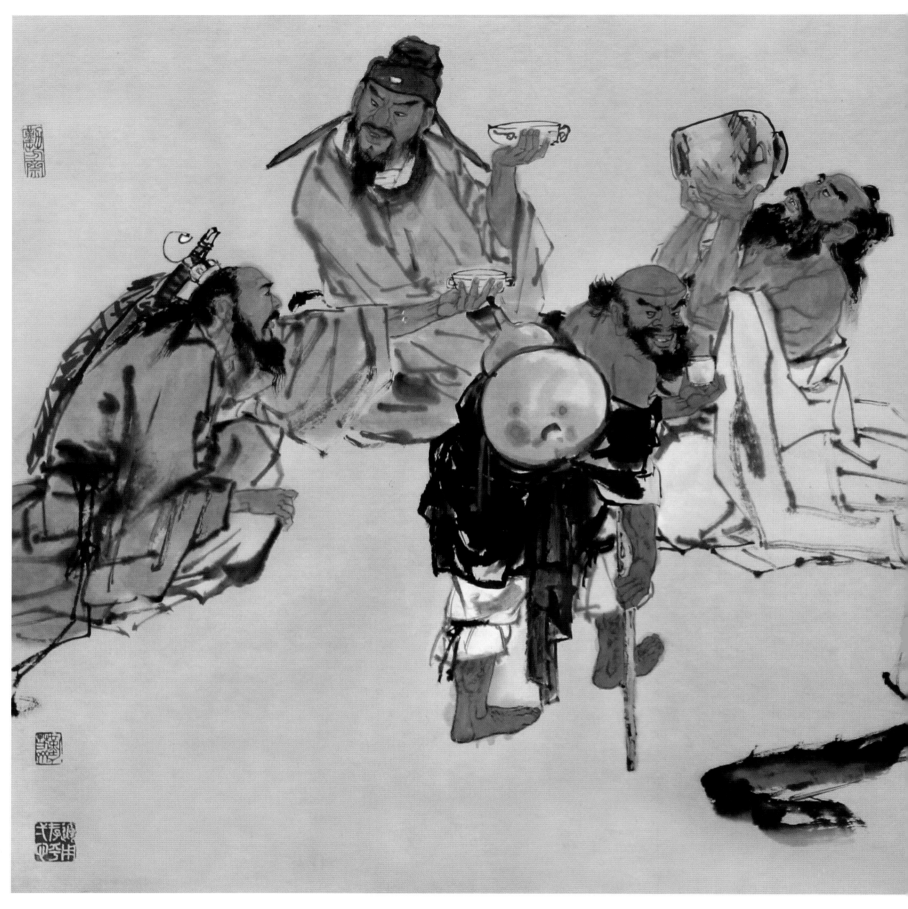

八仙醉酒　68cm×136cm

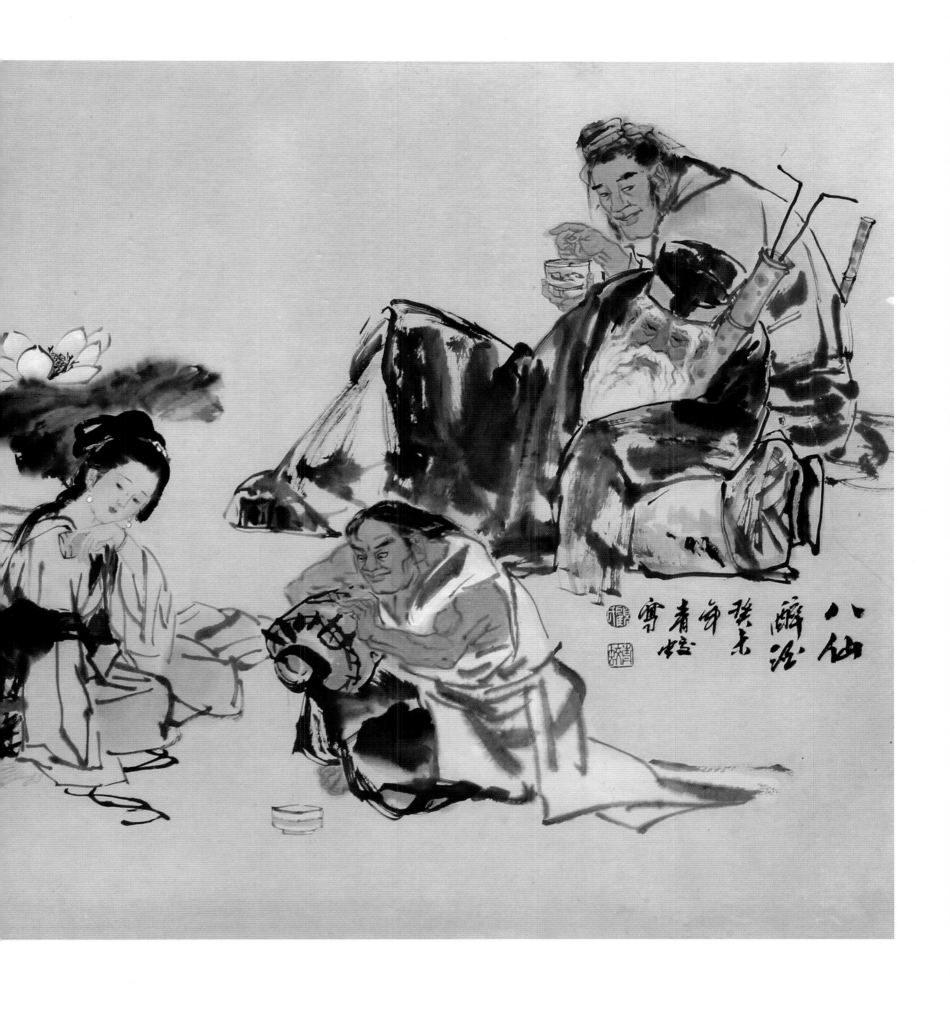

八仙醉酒

珙元年青者

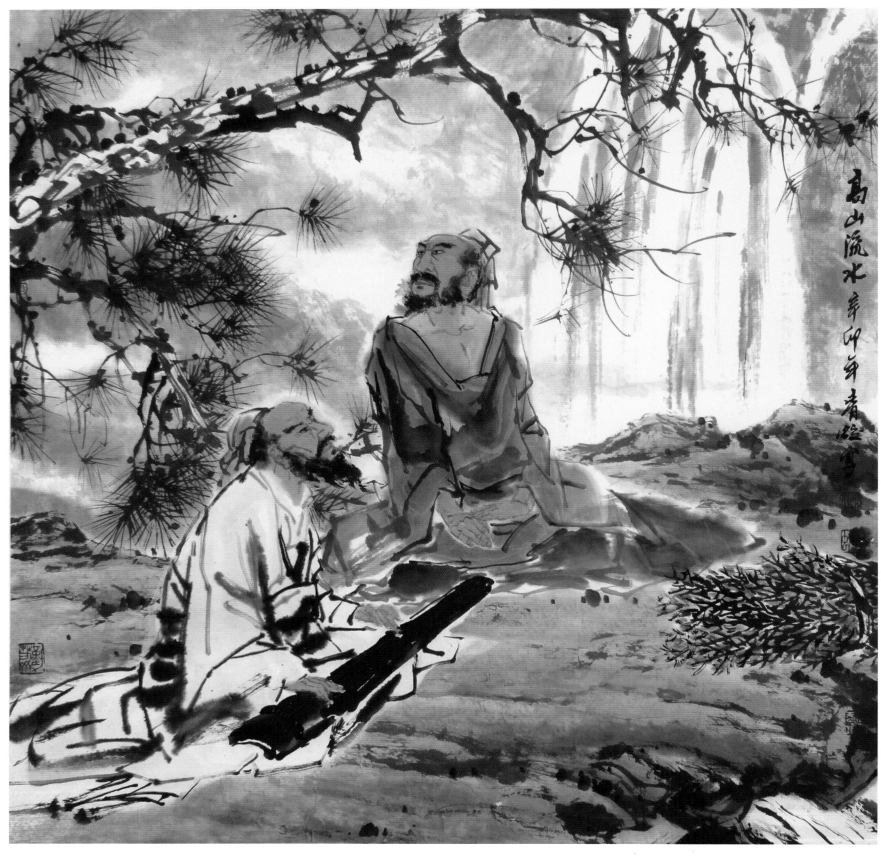

高山流水　68cm×68cm

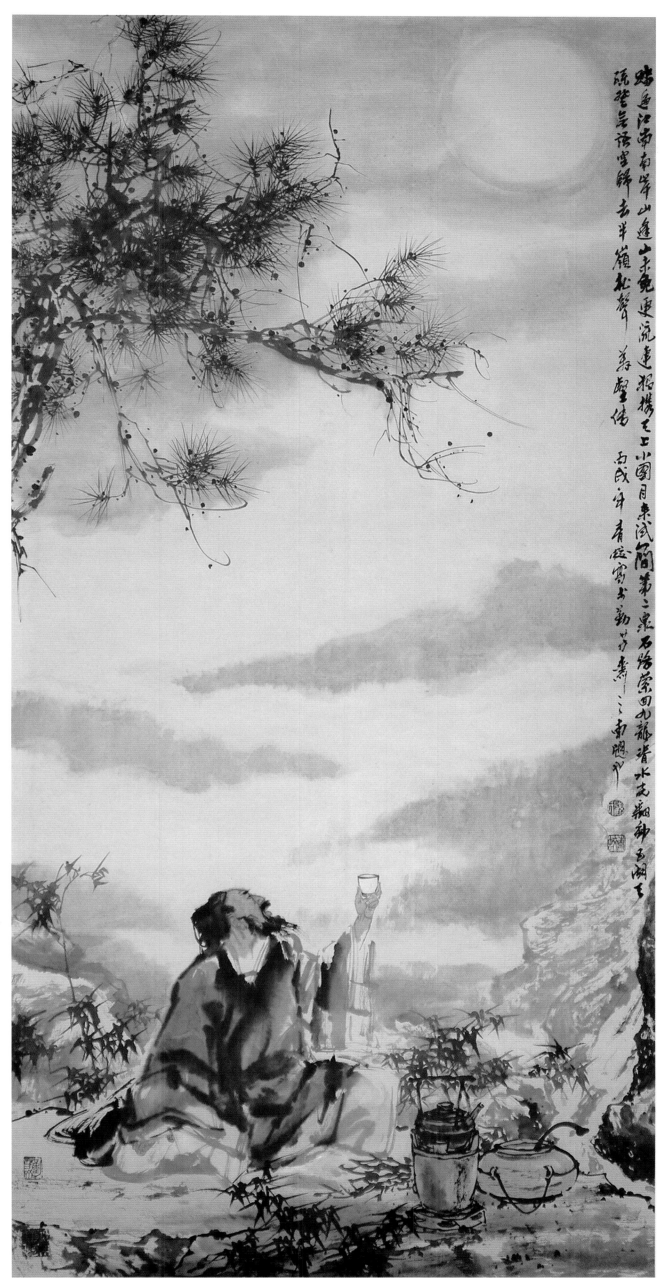

东坡咏二泉诗意
68cm × 136cm

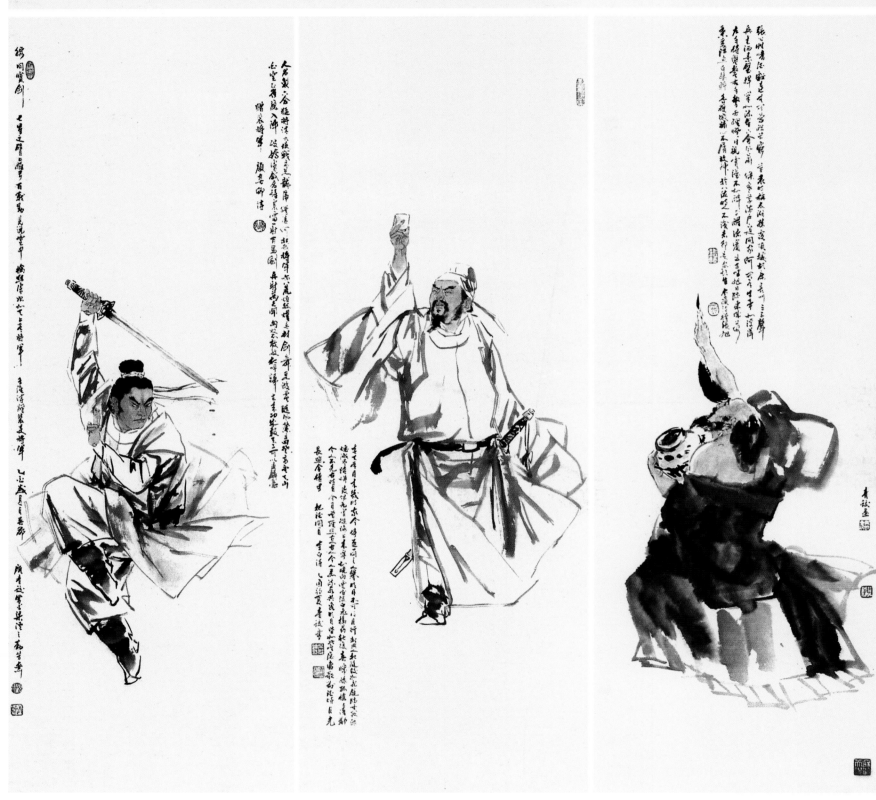

三绝图　100cm×130cm

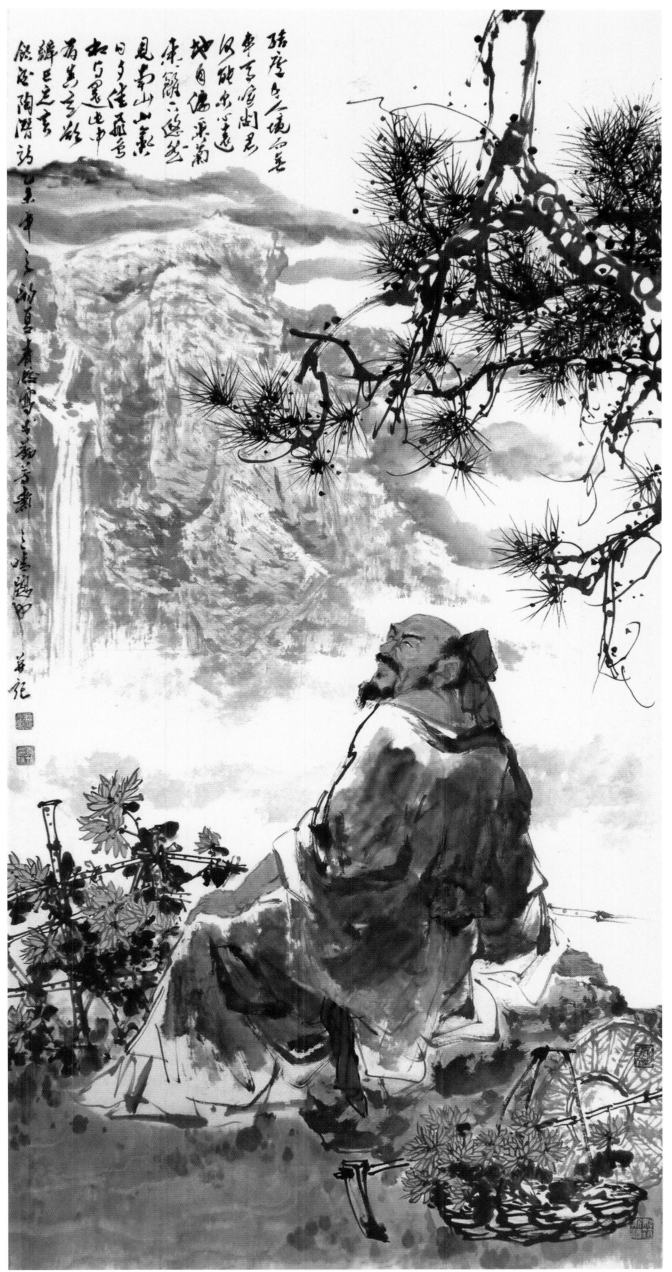

陶潜诗意图
68cm×136cm

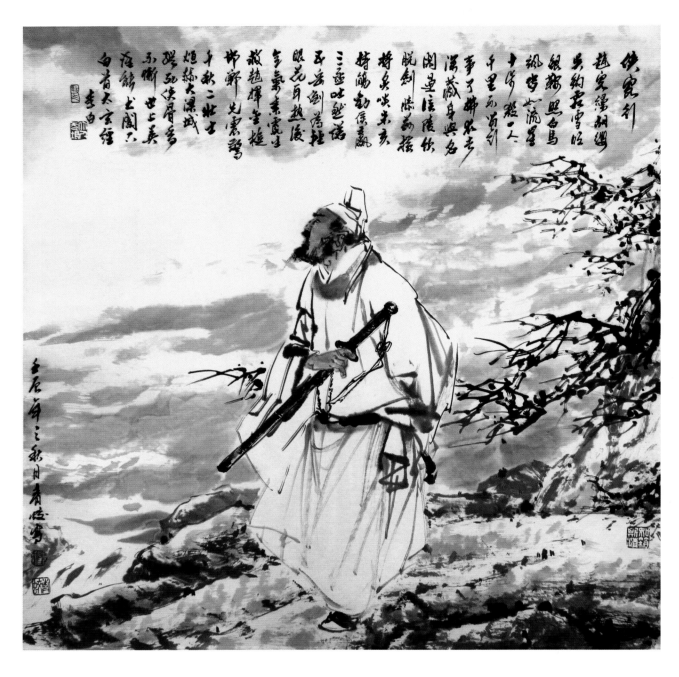

侠客行　68cm×68cm

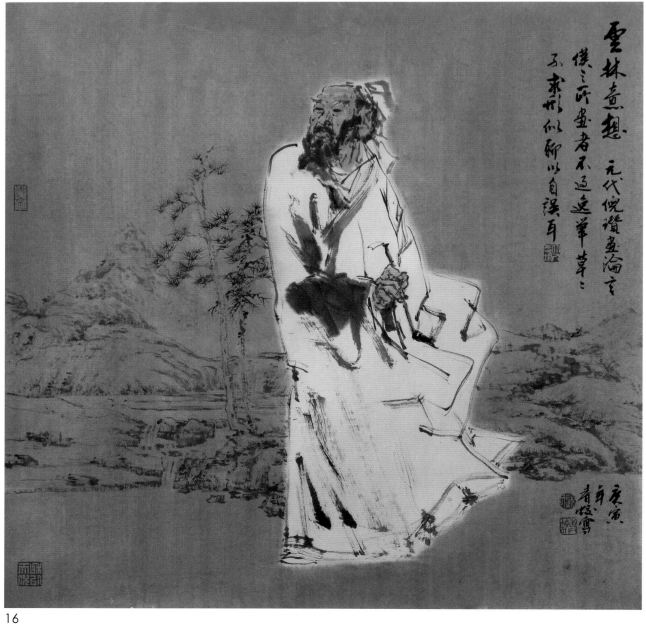

云林意想　68cm×68cm

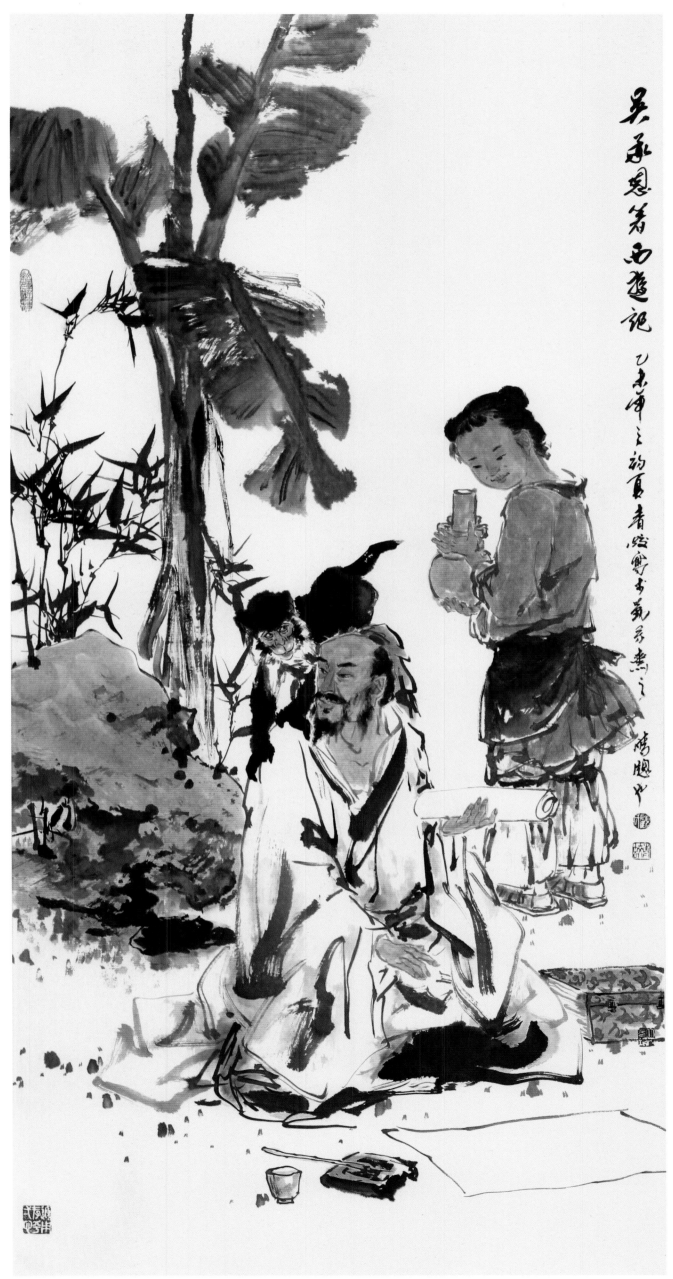

吴承恩著书图　68cm×136cm

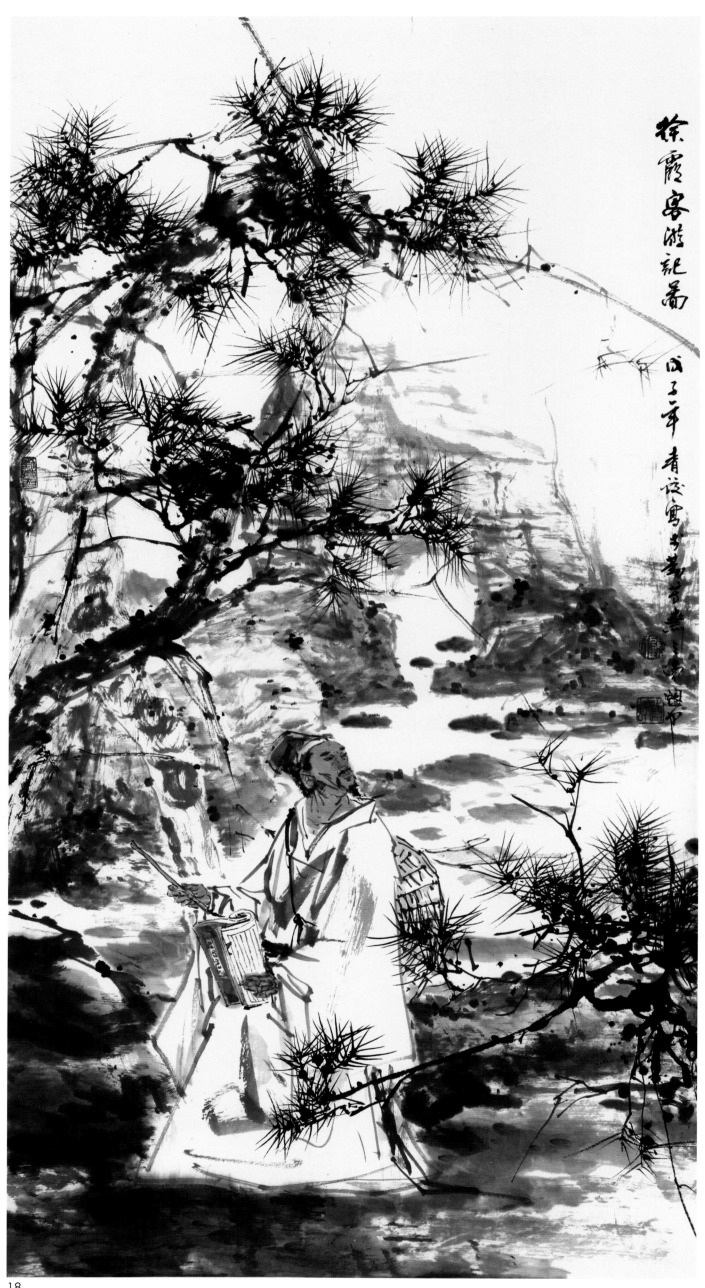

徐霞客游记图
98cm×45cm

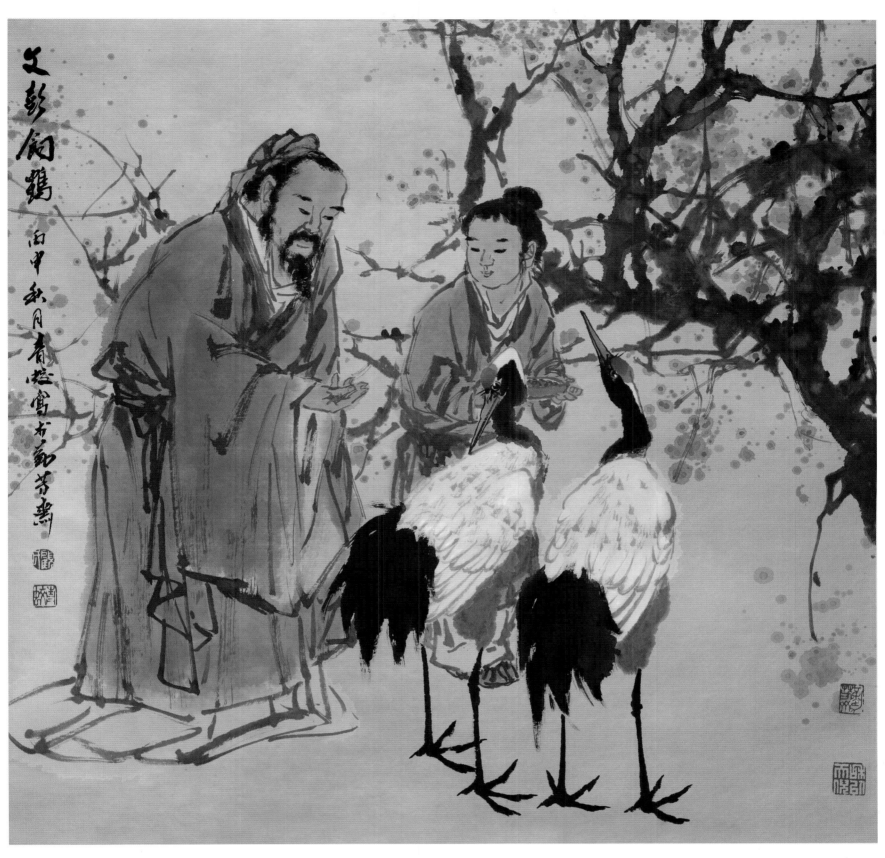

文彭饲鹤图　68cm×68cm

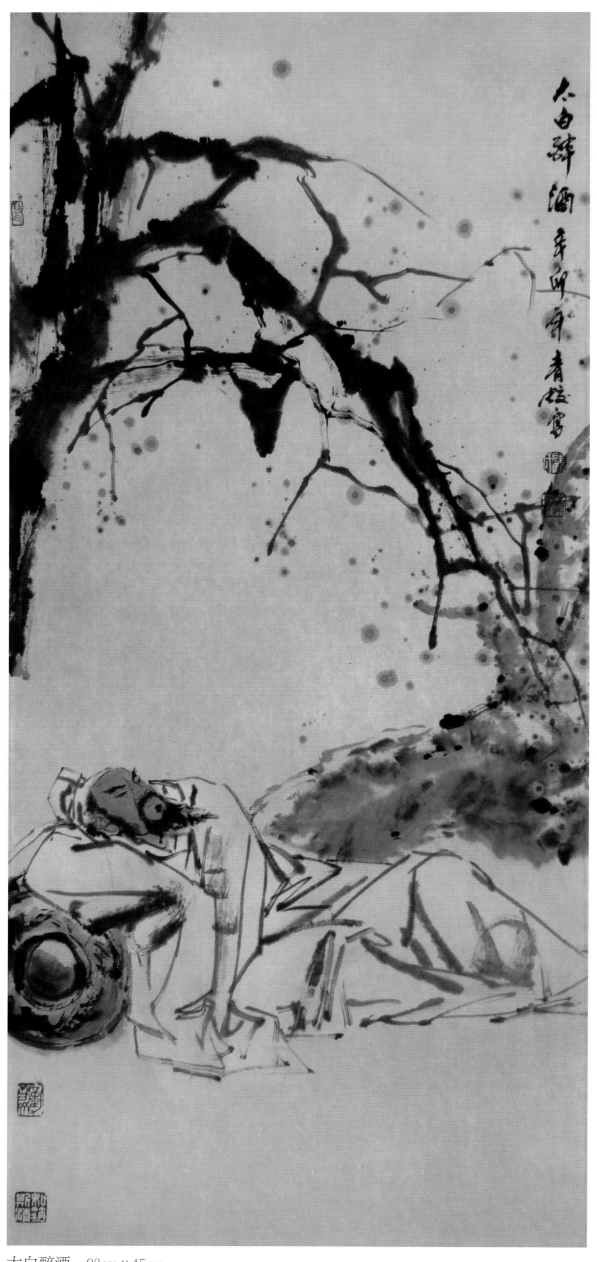

太白醉酒　98cm×45cm

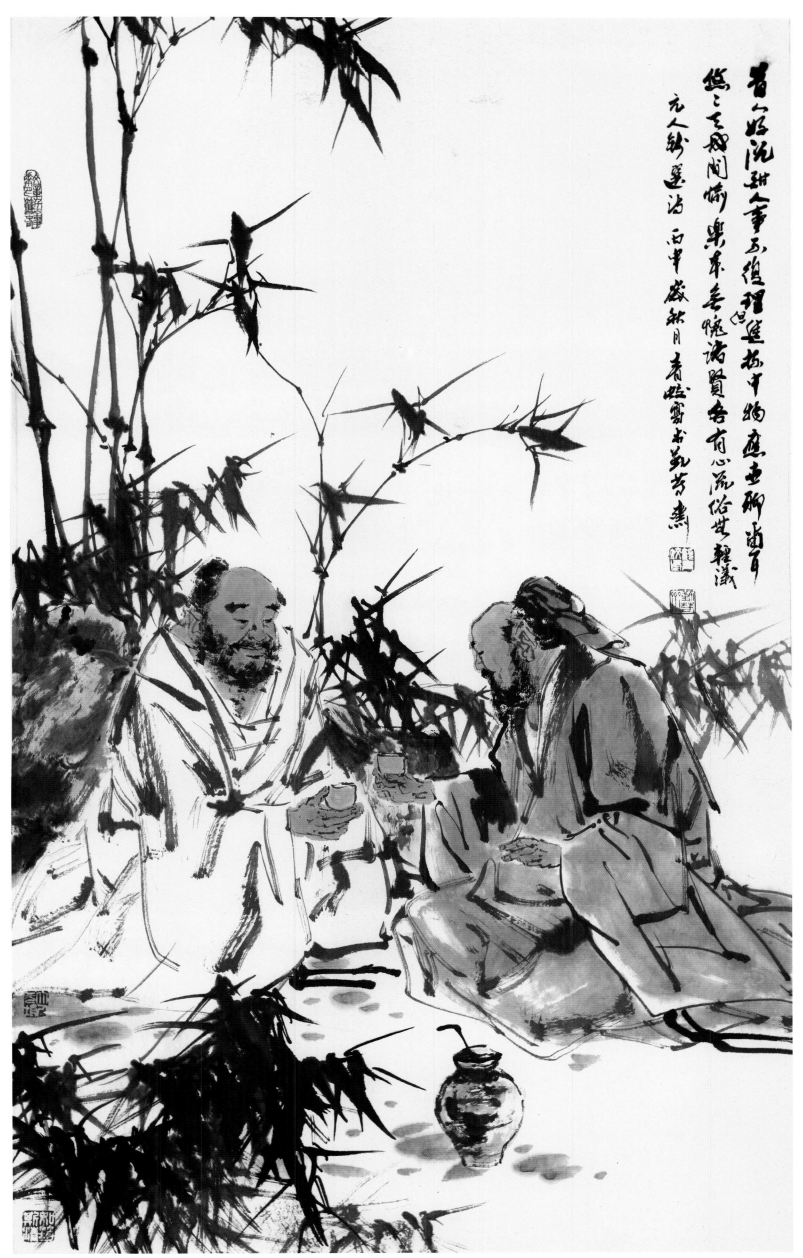

昔人好沉酣甜人事不復理迨扶中物應亦邻酒耳
悠然之玄成閒情樂东参倦諸賢吾有心流俗世輕議
元人錢選詩意 丙申歲秋月青蛀霉書乾若壽

元人钱选诗意图　98cm×60cm

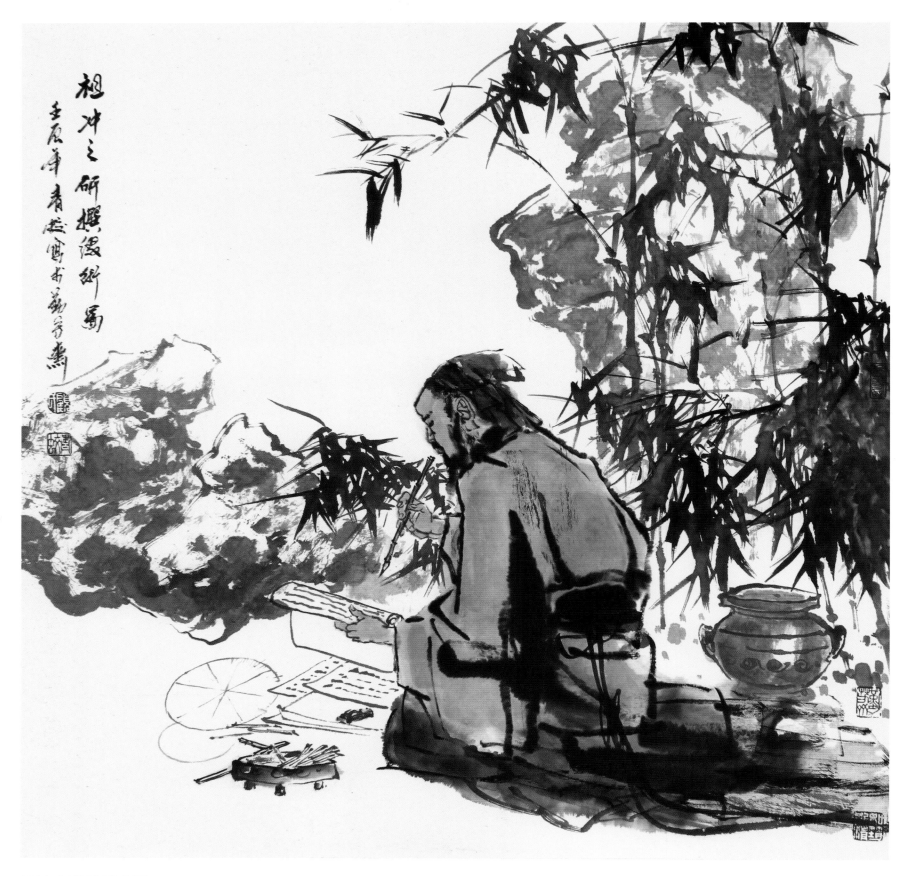

祖冲之研撰缀术图　68cm×68cm

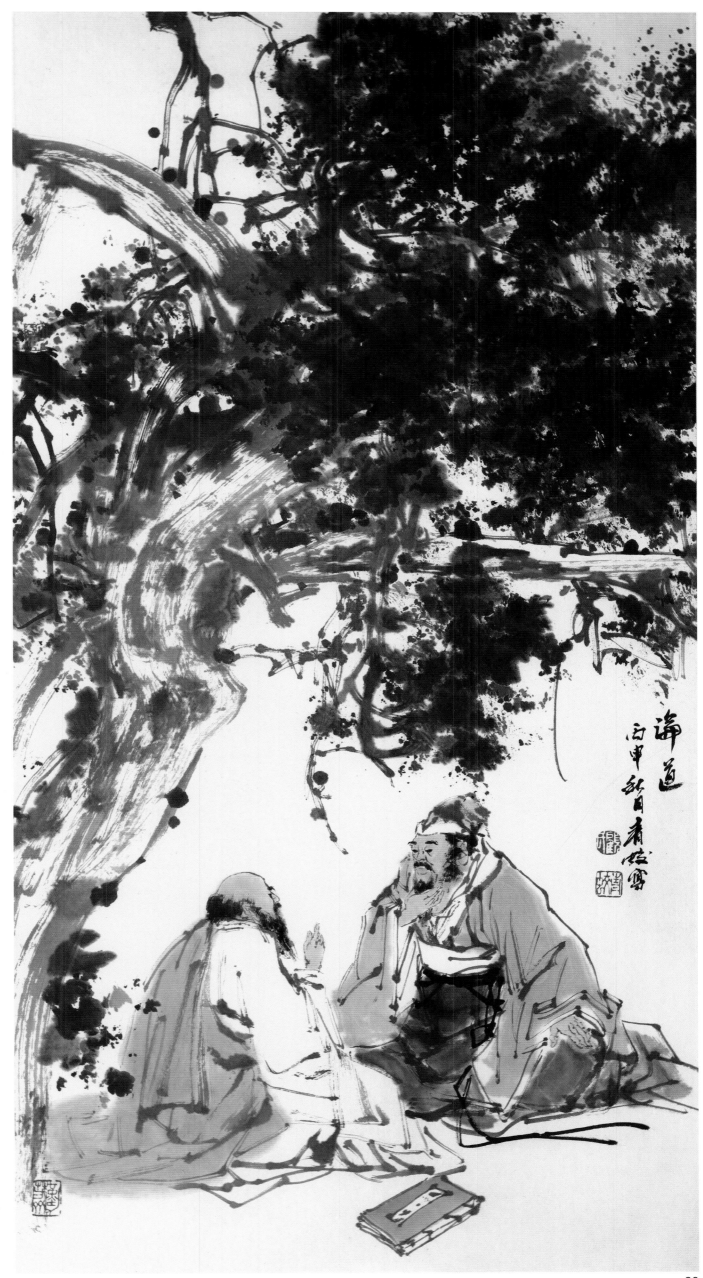

论道图 98cm×45cm

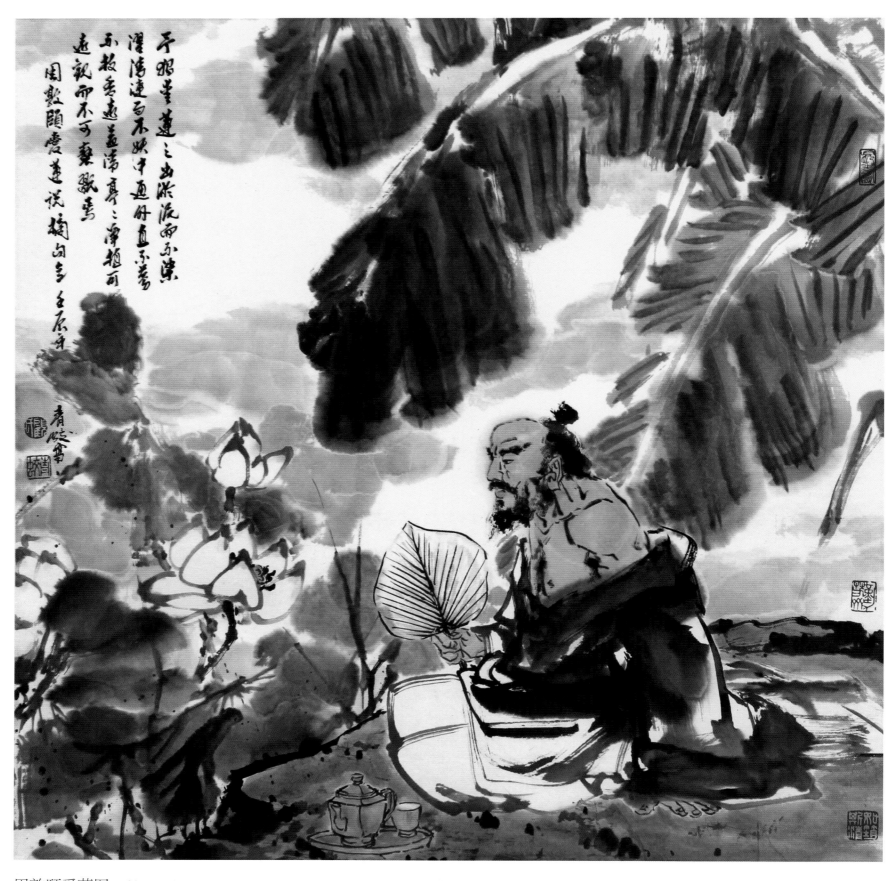

周敦颐爱莲图　68cm×68cm

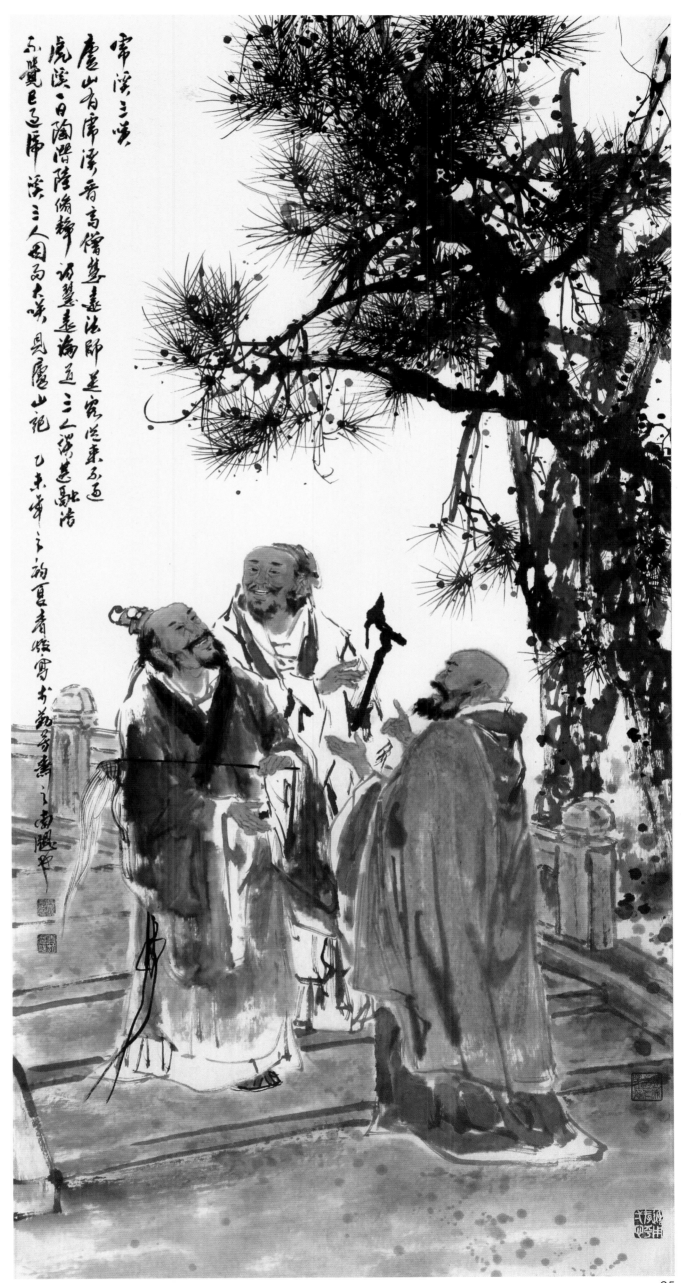

虎溪三笑 　68cm×136cm

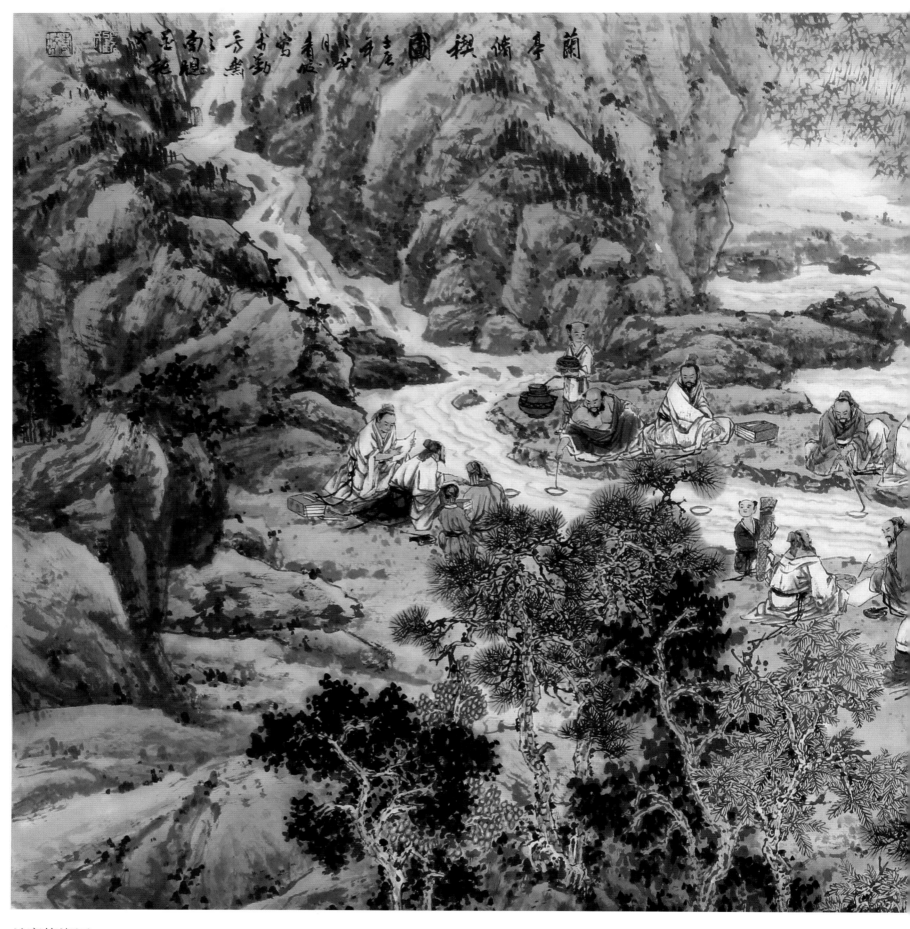

兰亭修褉图　68cm×136cm

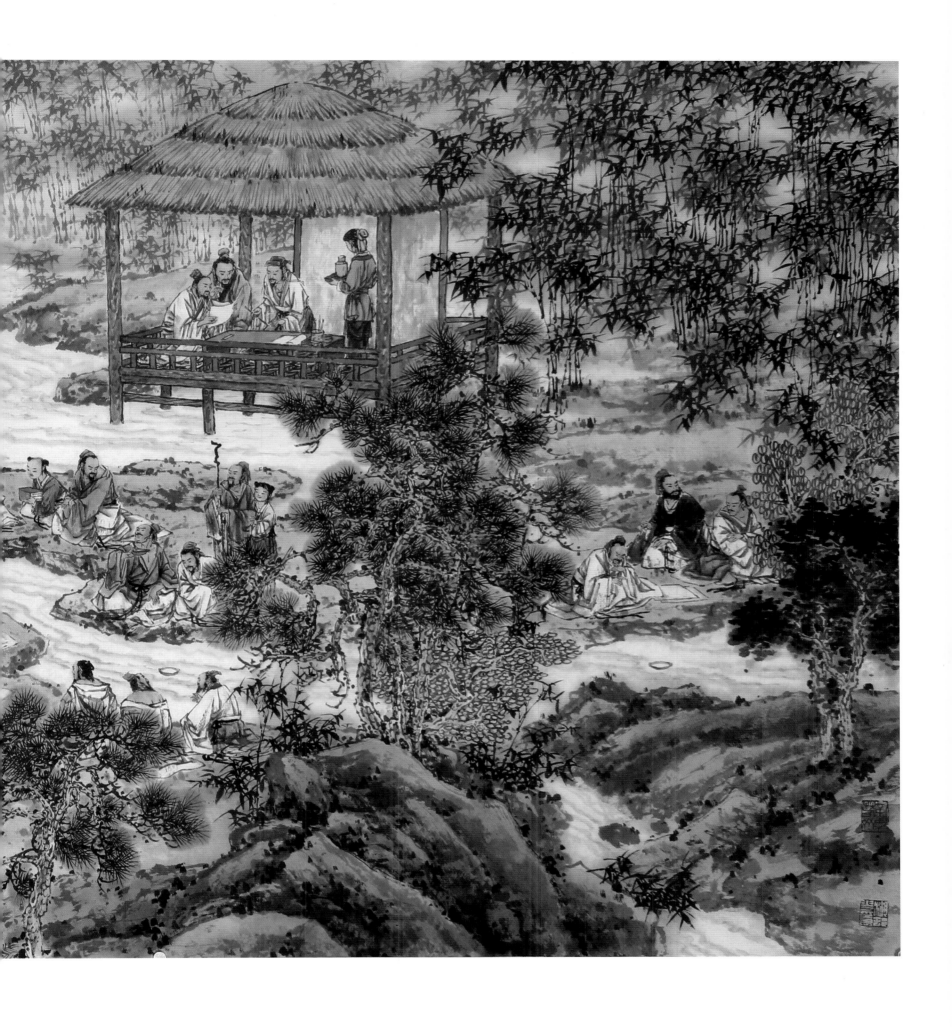

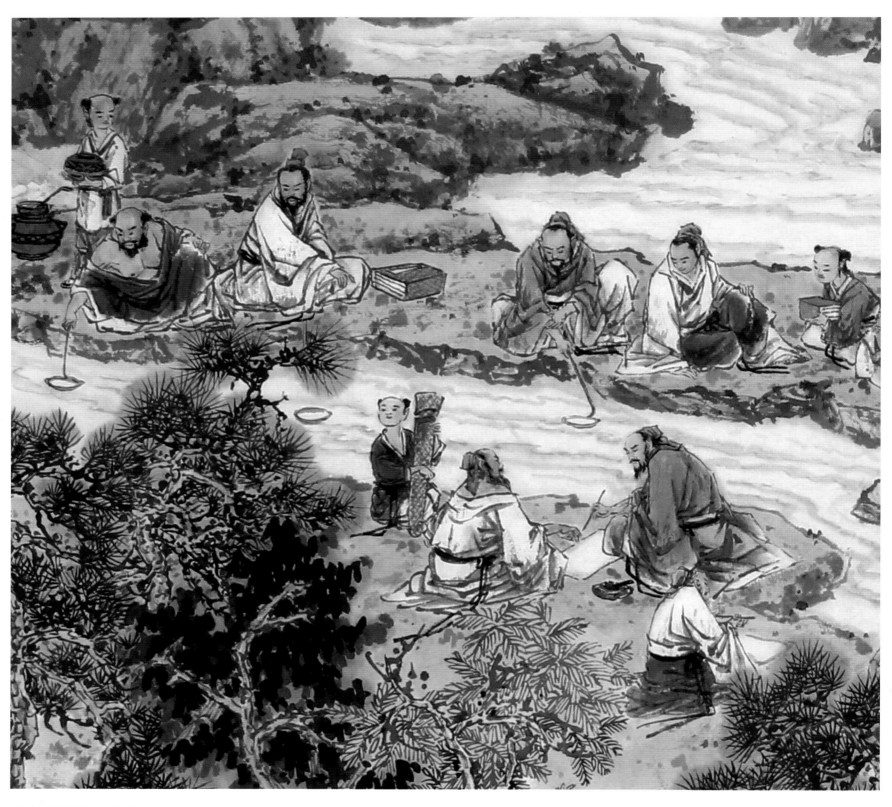

兰亭修禊图（局部一）

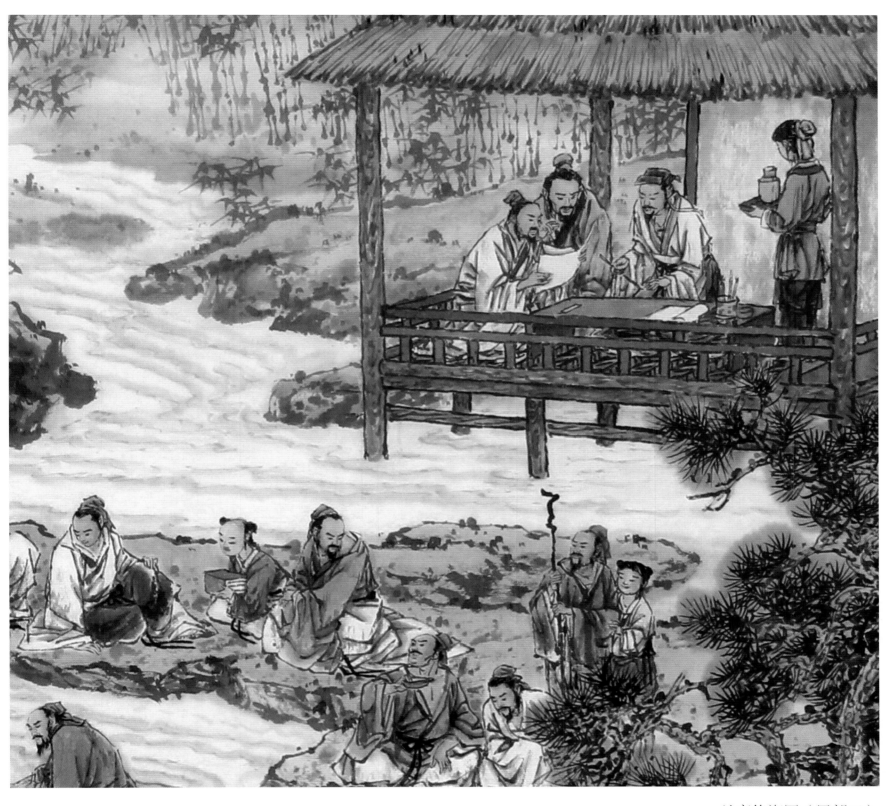

兰亭修禊图（局部二）

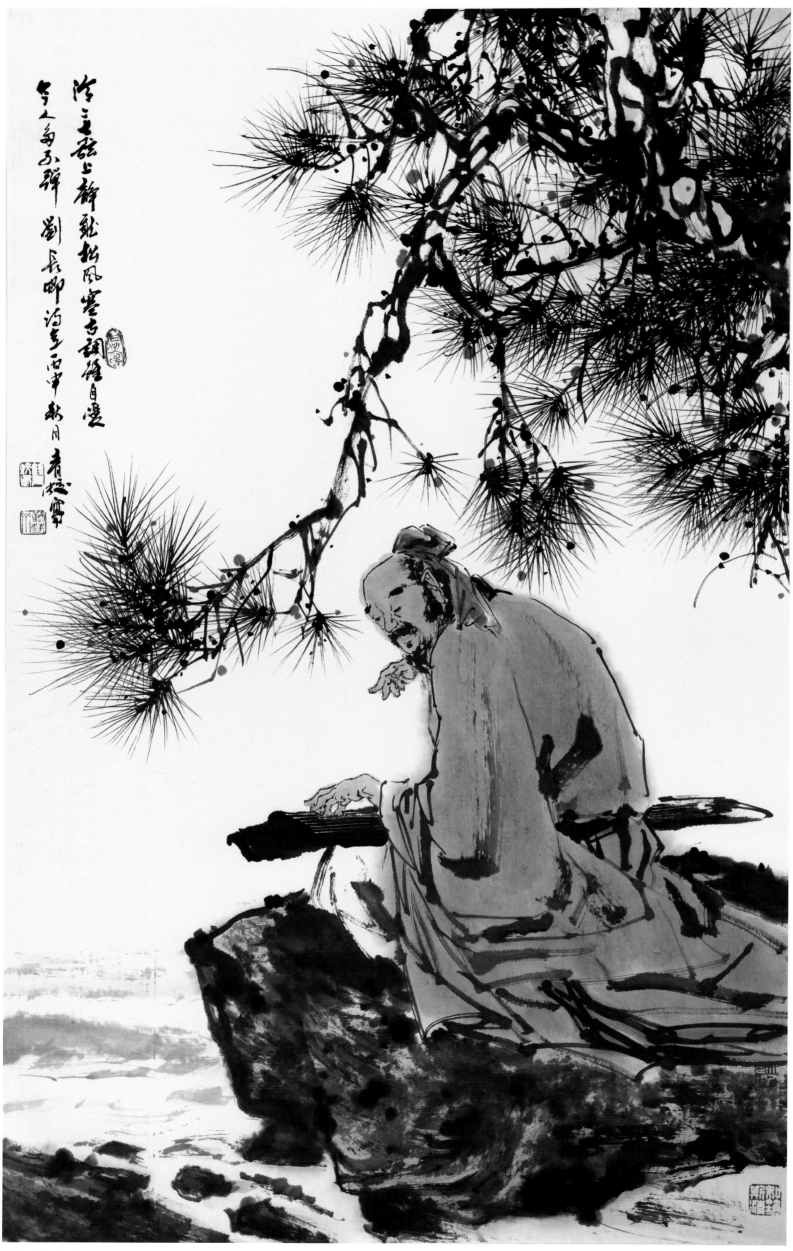

泠泠七弦上 静听松风寒 古调虽自爱 今人多不弹 刘长卿诗意 丙申秋月 青松写

刘长卿诗意图　98cm×60cm

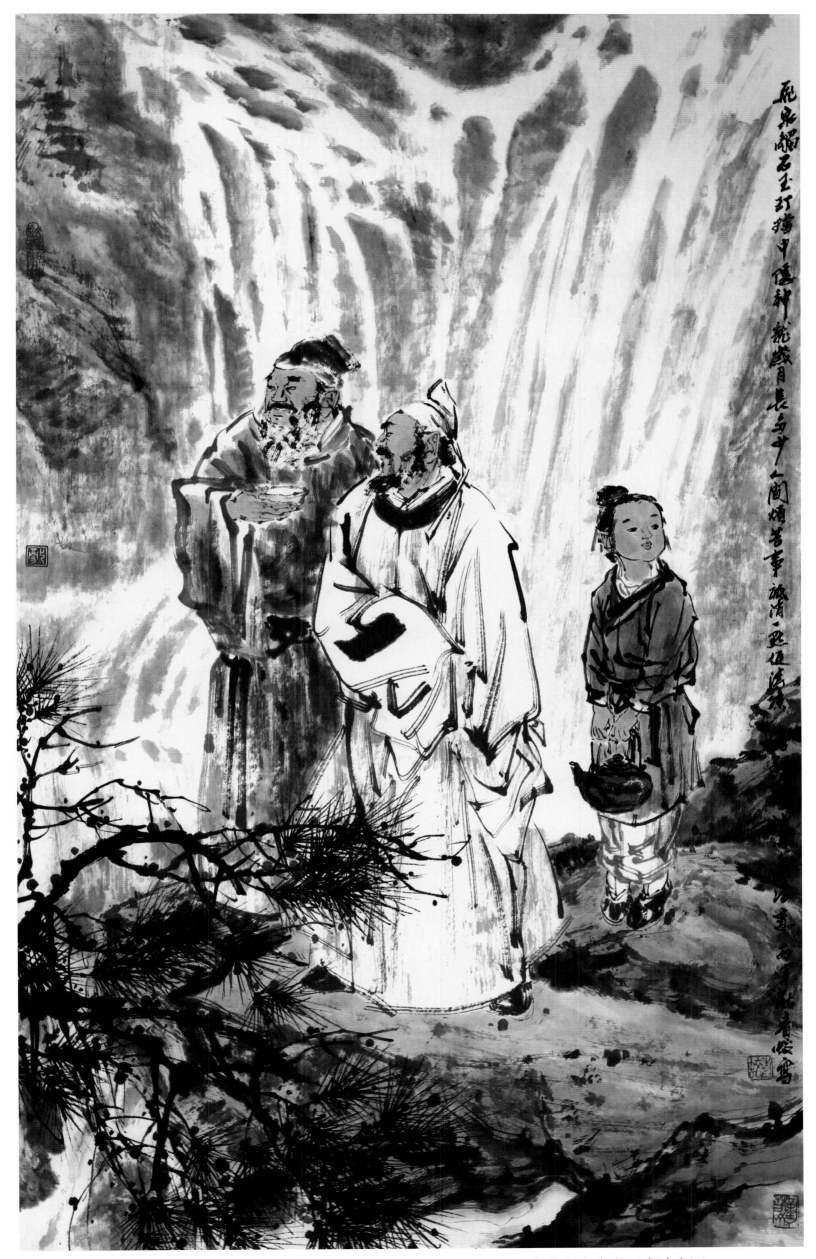

飞泉漱玉打孤罇中隐神龙威百畏
长与世人间烦若童诚清一起逐速燃
□□□□□□□书

唐代程太虚漱玉泉诗意图　　98cm×60cm

31

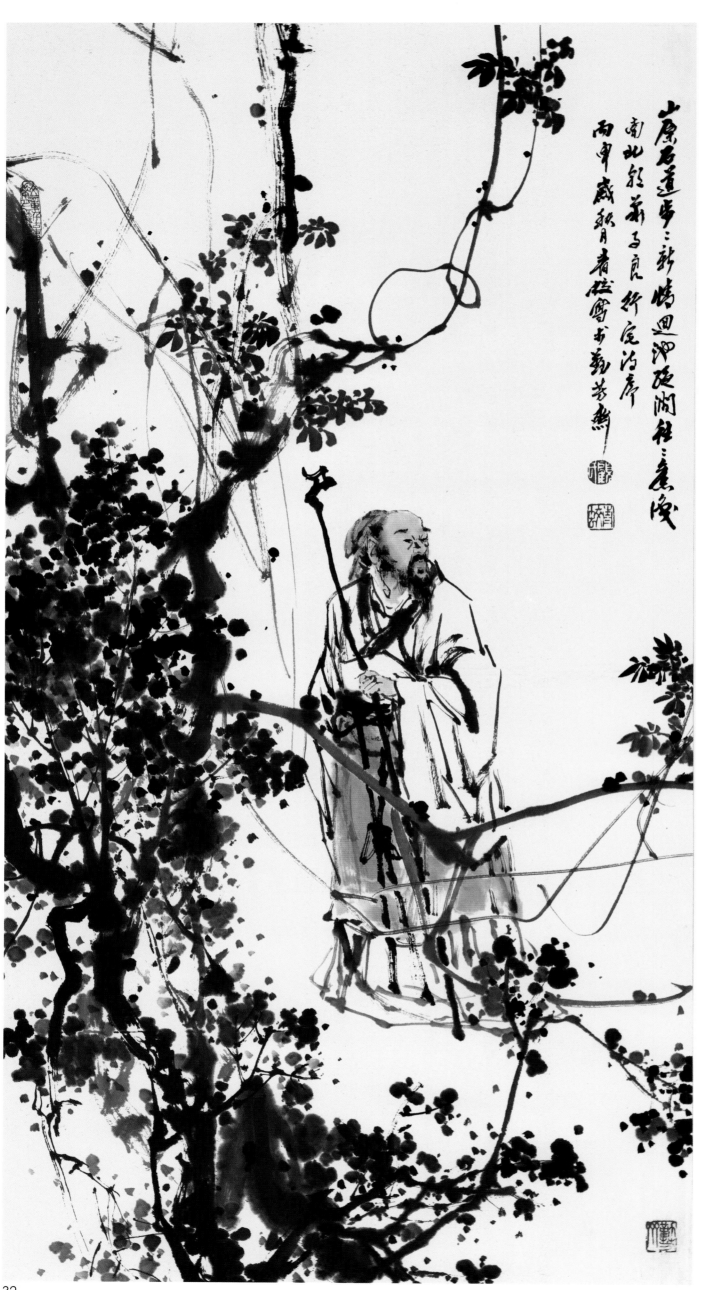

南北朝萧子良行宅诗序图
98cm×45cm

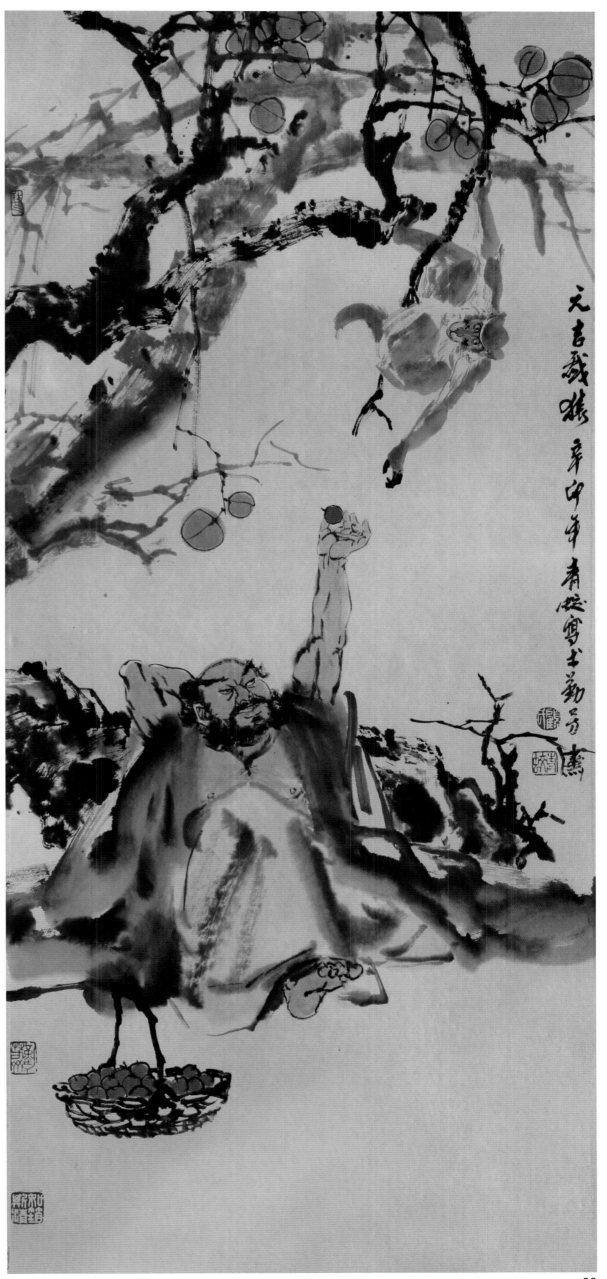

元吉戏猿　98cm×45cm

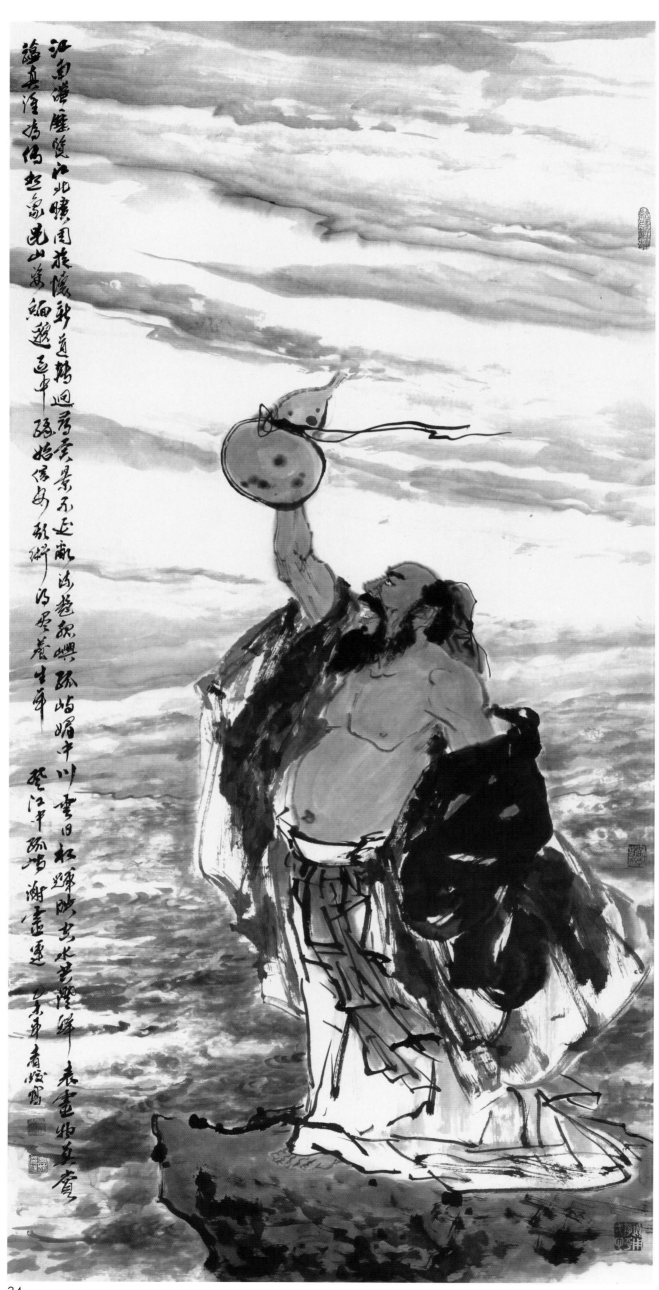

江南倦历览，江北旷周旋。怀新道转迥，寻异景不延。乱流趋正绝，孤屿媚中川。云日相辉映，空水共澄鲜。表灵物莫赏，蕴真谁为传。想象昆山姿，缅邈区中缘。始信安期术，得尽养生年。

登江中孤屿 谢灵运

甲申年青竹斋

谢灵运登江中孤屿
68cm × 136cm

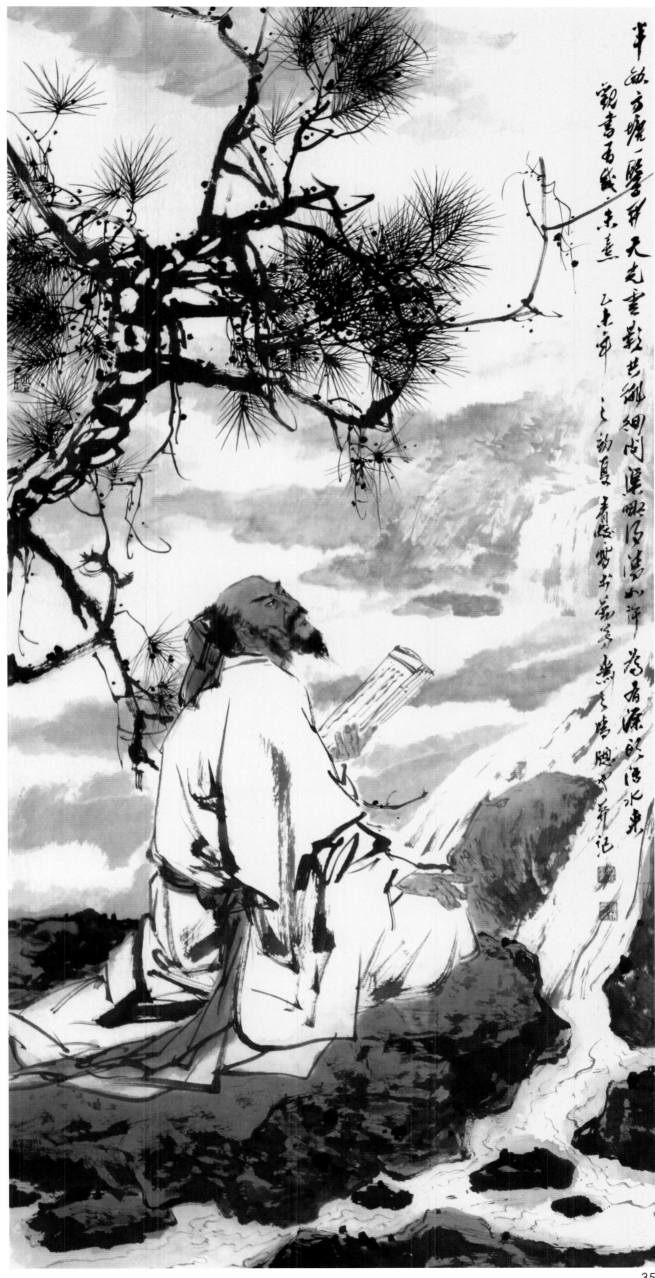

朱熹诗意
68cm×138cm

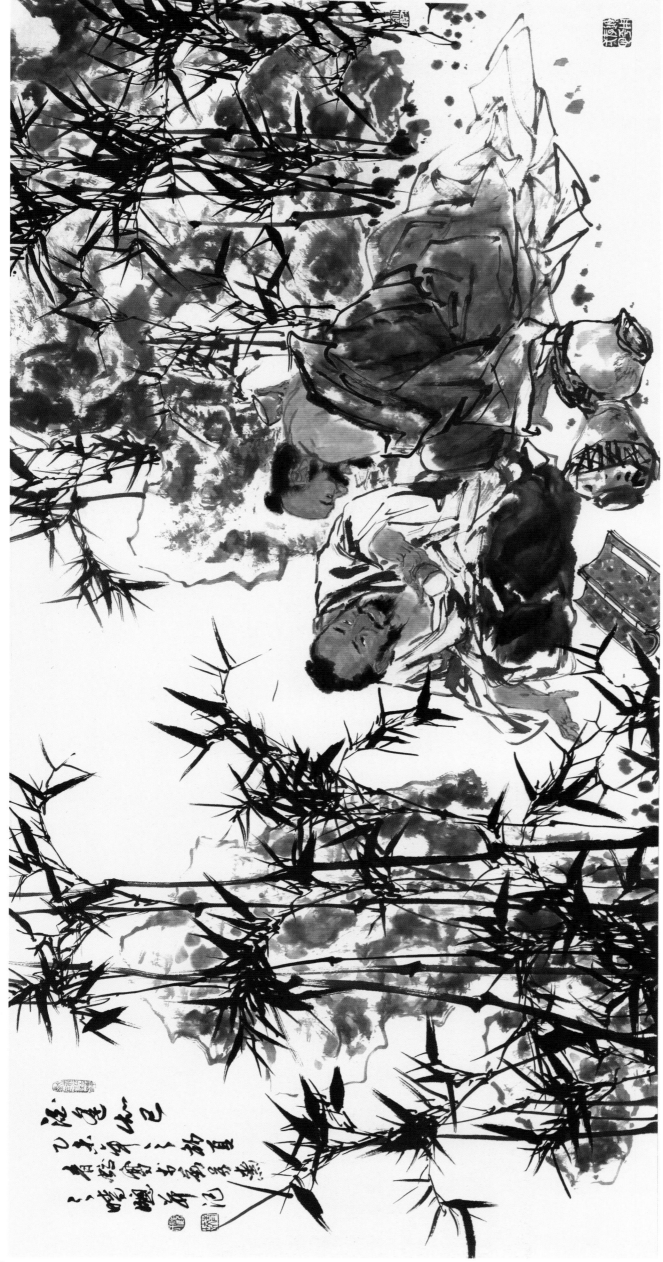

酒逢知己　68cm×136cm

36

竹林七贤图　68cm×136cm

37

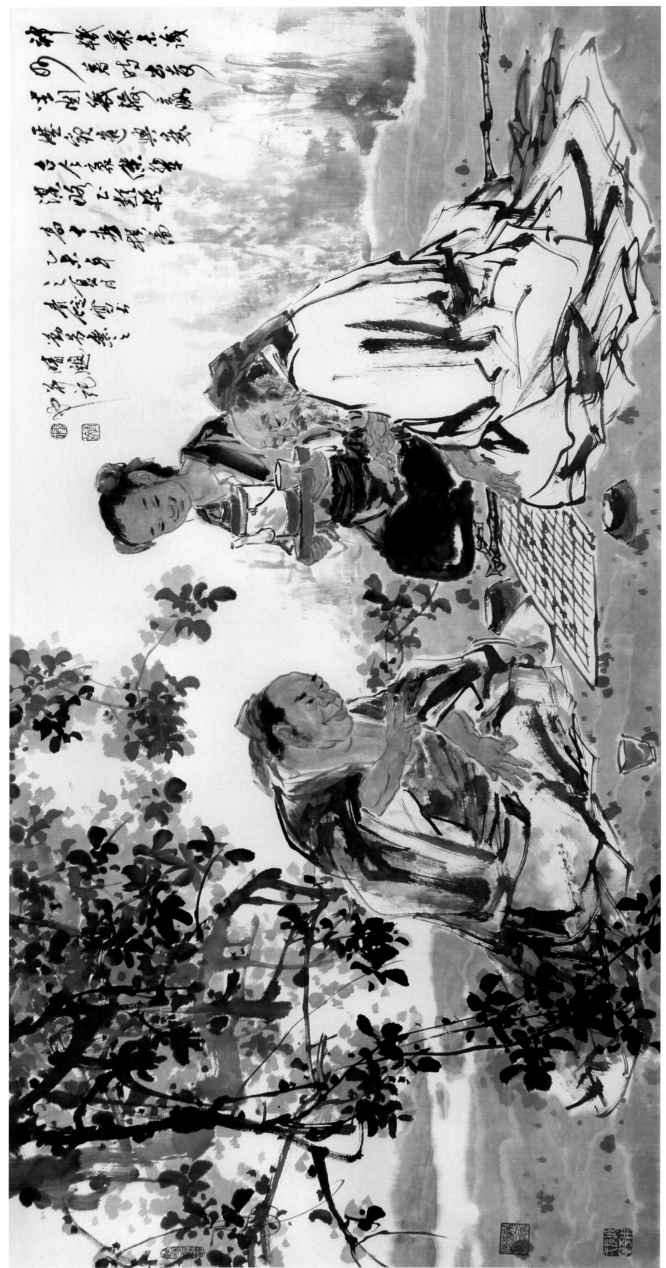

高士弈棋图　68cm×136cm